《飛雲十三刀》
技術篇

王培錕　編著

作者简介

　　王培锟　男　1942年7月生　汉族　福建福州人。1964年毕业于上海体育学院武术专业后留校任教。先后任上海体育学院武术队和散打队总教练、上海市武术队总教练。培养出多名优秀的教练员、运动员与硕士研究生。1995年享受国务院颁发"政府特殊津贴"。1996年中华武术百杰评选中被评为"十大名教授"。现为国家体育总局武术研究院专家委员会专家、中国武术协会委员、中国武术协会传统武术委员会副主任、上海市武术协会、上海体育学院武术顾问、武术国际裁判、中国武术九段。曾任上海体育学院教务处副处长、武术系主任；中国武术科学学会常委、全国体育教材编写组成员、全国武术高级教练员培训班指导组副组长。上海精武体育总会武术总教练。

　　1979年"国家体委武术调研组"成员；1982年"第一届全国武术工作筹备组"成员；1983年"全国武术遗产挖掘整理组"成员，1984年获国家"武术挖掘整理先进个人"荣誉证书；1988年"全国武术训练工作调研组"副组长；1990年"亚运会武术裁判员训练班教学组"组长；1991年"全国散手训练工作调研组"副组长；1995年"国际武术裁判员训练班教学组"组长；1996年"国际武术推广教材编写组"组长。

　　1984年起多次由国家体委派出或应邀前往日本、韩国、马来西亚、菲律宾、印度尼西亚、意大利、法国、美国、英国、澳大利亚等国讲学、裁判等。

　　1963年开始担任国内外武术比赛裁判工作。历任裁判员、裁判长、副总裁判长、

总裁判长、仲裁委员、副主任、主任等。1989年和1990年至1994年被国家体委评为"全国体育优秀裁判"。

1993年、1996年由中国武术协会派往韩国、印尼担任该国武术队教练、2019年"世界传统武术比赛"任中国传统武术队主教练。

出版专著：《中华散打术》、《紫宣棍》、《地躺拳》《漫步武林》《武林拾穗》。

出版合著：《福建地术》、《少林十三抓》、《肘魔》、《刀》、《武术》、《南刀》、《南棍》等书。

参加《十万个为什么？》、《上海体育精萃》、《体育词典》、《中国武术简明词典》、《中华武术词典》的编写。

担任《武术国际教程》（副主编）、《中国武术大百科全书》（教学、训练、科研篇主编）、《中国武术段位制．太极拳类辅导全书》（主编）等。

参加武术教材编写：《全国体院武术教材》、《亚运会武术裁判员训练班教材》、《国际武术裁判员、教练员训练班教材》、《国际武术套路竞赛规则》等

编制武术音像教材：中国武术协会1986年制作向外推广《南拳》、《剑术》；1987年《鲁屏杯武术教学资料片》、1992年《南刀、南棍教学录像》、1993年《太极拳运动教学录像》、《太极拳推手》、《简化太极拳用法解析》等。

发表的论文：《武术应走向世界体坛》、《浅论武术运动员的早期训练》、《散手踢、打、摔的应用及其成功率的探讨》、《对散打运动技术特色的探讨》《注重太极拳演练中的劲力》、《漫活太极拳》等十余篇。在报刊、杂志等刊物上发表"轻功存疑？"、"武术技击应开展"、"1989年散手擂台赛观感"、"武林群英战巴蜀"《太极皇后高佳敏的膝盖怎么啦》等短文百余篇。

王培锟　2019-10-26

2020-10-10 审阅

前　言

《飞云十三刀》是为适应当今社会"喜武人"对习练"太极刀"的需求而篡编的"刀"套路。纯属"继承传统，励志革新"的尝试。

本人早年对太极拳、械的运动特点、技法要求等做了研判，认为在演练太极拳、械时应突出"圆求直、柔求刚、缓求速、匀求变"技理。而对武术刀术运动独具的"刀如猛虎"特点，引起了兴趣！能否在"太极刀"的套路演练中得以展现呢？

2016 年始，进行实践操作。为提高练习者的习练兴趣、增强身心健康及适应参加国内外武赛事交流对套路演练的时间要求等，又要兼顾保留"太极刀"典型动作及运行的模式等。为此，统筹构思了新"刀"套路中的动作内容、编排结构、运行路线、演练技法等设计。

首先，对曾习练过的"太极刀"中的主体动作及特色刀法加以保留与提炼。在此基础上，吸纳了其它拳系的刀法，动作等，并努力使其与"太极刀"的运动特点，融为一体。

拓展过的"太极刀"内容上已有较多增添，已由"起势"、"收势"及五十二个动作组成，突出以十三种刀法为主线。且将"刀如猛虎"演练风格融入新的套路，显然有别于民间流传的各式"太极刀"套路，故取名为《飞云十三刀》。

为了检验编创的合理性，可行性。我在访美期间、"湘湖专家论坛"会议、南京体院"海峡两岸武术文流"、"舟山国际武术比赛"中均操刀演示《飞云十三刀》。此外，2017 年 3 月《上海精武总会》为拓展武术项目，举办了二期培训班，学员 80 余名，他们也借此在上海教传此刀，次年在南京《紫金国术馆》举办培训班，学员 30 余名。后浙江、安徽、重庆、美、日等地亦有少数随学者。现在民间渐有了习练《飞云十三刀》者，并在《精武体育总会武术比赛》、《2019 年新加坡国际武术比赛》、《2018 年香港国际武术比赛》、《2018 太极拳公开赛》、《全国武术之乡套路比赛》、《普陀第三届国际武术比赛》、《台州国际武术节》等，及它地举办的诸多武术赛会上的"太极拳、械项"中参赛。

本人在诸多场合的随机表演，因动作未定稿，在不同场合进行教学、指导、表演活动中，"飞云十三刀"套路虽在总格局不变的态势下，常有变异。友人观演、观教，顺手录下我演示的套路或教学视频，甚有公布于网上，故出现不同的动作版本，这均是我在反复修改、完善"飞云十三刀"的实践过程中，故前所示我的《飞云（风云）十三刀》套路的演示、技术的教学等，均称之为《飞云十三刀》"随意版"。

"飞云十三刀"的拳友，除自身演练，提高技艺，参加赛事。还为宣传推介此刀，拓展教学范围，忙于记录套路的动作，按图索骥"随意版"视频的动作，认真进行教学推广。特别是习练者中还有自行制作的学、练、研的视频，在网络上进行教学传播……使"飞云十三刀"在民间"喜武人"中，有了练习者。在此深表谢意！

友人促我早日定稿，编写成册，以利于"喜刀"者，习练。因立足于慎重创编，加之社会活动多，迟迟未能定稿。去年，《上海体育学院武术学院》为研究生开设"'飞云十三刀'创编构想"的讲座后，又转告我将《飞云十三刀》列为学院"短学期"教学内容，面临教材的建设、友人的鞭策，至今方为定稿，并编写成册！

在《飞云十三刀》小册中，我标上动作名称、标明运动方位、画上动作的运行路线与方位标识线，并对演练的动作、技术要点作简释等，以启示学者。

鉴于悟性钝，仍有多错。望同行批评指正。

在创编与成册的过程中，我获得夫人曾美英（原上海体院武术教授、中国武术八段、武术国家级裁判）的鼎力支持与协助！由衷地感谢，深表敬意！

著名的中国武术摄影家韩庆泰先生为此书前期的技术动作摄影做了铺垫。并为我拍摄了书封面与封底的动作照。特表谢意！

上体武术学院徐冬根先生为我拍摄了动作照片。特表感谢！

上海体院武术博士后李信后先生的支持与协助。特表感谢！

<div align="right">作者 王培锟</div>
<div align="right">2020-10-15</div>

"单刀"说

　　刀是中国古代兵器的一种，中国武术器械之一。原始社会已有石刀出现。殷周时，有了青铜刀。汉代，骑兵在战争中起着重要作用，铁刀被广泛用于军事。刘熙《释名》："刀，到也，以斩伐，到其所乃击之也。"由于它的杀伤力超过了原来战场上惯用的两侧有刃，前推直刺的剑，因此士兵临阵"其长兵则弓矢，短兵则刀、铤（小矛）"。战场上，刀取代了剑，成为军中的主要武器装备。此后，在刀的形制、刀法上，历代均有变化和改进。直至武器已很发达的今日，钢刀仍不失其在战场上的作用。

　　单刀的形制大致相同，均是刀身一侧有刃，另一侧为无刃厚实的刀背，有尖，有柄，有护手。它既保留着古兵器的某些形状，又具有适合演练的特点。

　　俗语"单刀看手，双刀看走"，是指练单刀者，必须注意不用刀的左手与操刀的右手配合，通过左手的屈伸、收展、抡摆，使右手刀的劈、砍、斩、撩和格、架、缠、裹的动作协调一致，发挥刀的运动幅度、速力和攻防意向。如，砍刀时，左手内收、屈肘，有利于上体肌肉的收缩，助右臂发力劈刀，并对刀在左前方的飘落起着制动作用。"弓步扎刀"时，左手若右摆则刀略短，若左摆则刀略长，可视其所需调整变化。刀是攻防的主体，但左手的一推、一搂、一勾的动作也包含着拳术本身所固有攻防含意。单刀还有双手并用之处，如推、架、裹等刀法应借助于左手。而多见的缠头、裹脑等动作，更须用左手的摆、收、展、落进行配合，使动作有了生气，不死板僵化，动作与动作有机地联系起来。在定势动作时，左手的指向往往是下一动的运行方向，可起到"形断意连"的作用。因此，要"单刀看手"。

　　"双刀看走"是对练双刀者而言，而对"单刀"练者同样重要。练者两手各持一刀。它的刀法与单刀用法近似，在运动中，刀法能否密集、多变、灵便更要靠步法的进退、移动进行调节。一般说，步速则刀快，步缓则刀慢。两腿走得好不好，直接影响着速度性和灵活性。

　　"手不离盘"。因刀较沉重，刀的重心接近刀与柄相交的刀盘处，持握刀盘便于完成各种腕部的翻转，有效地控制刀刃的方向变化。

　　"眼不离刃"刀的刃部是杀伤力最大的部位，较多的刀法的力点达于此，因而运动中多"眼不离刃"，以显攻防意向。

　　刀是骑兵战士而配备的武器。骑兵战斗的勇猛、彪悍的气势，自然影响刀的演练风格。故有"刀如猛虎"之说。

　　练刀者，尤重视"势猛"、"刀意猛"、"刀法猛"。

《飞云十三刀》特色析

退休后，有时间与民间武友交流，对社会武术有了更多的了解。进而对"武术套路的继承与发展"的议题，也有了更多地思索。《飞云十三刀》的编创过程，经历了近6年的时间。

2016年1月我将创编的初稿首次传教给《上海虹扬太极拳队》的太极拳习练者6人。2017年4月我随上海广播新闻中心《中华武魂》栏目组赴美，开展以"中华武术走进联合国"为宣传主题的活动。我将多年前创编的"心剑"，在联合国总部作了表演。获得好评！受其启示，对《飞云十三刀》的修改有了方向。并于同年在《上海精武总会》"武术部"举办的两次《"飞云十三刀"教学班》中传教迄。起始编"刀"仅为增添"喜武者"对"太极刀"套路的选择，也为"太极刀"参赛者，因受限于《规则》中，"完成套路时间"的不足被"扣分"，解困而已，并无著书成册之意。

此后，《飞云十三刀》大多自我研习。去年末，《上海体育学院武术学院》为研究生开设"'飞云十三刀'创编构想"的讲座，并且将此刀列为学院"短学期"教学内容后，在友人的鞭策下，摄拍动作，并写了文字。由于编创思路缠绕于心，今反观《飞云十三刀》大致有如下特点：

一、《飞云十三刀》套路，符合《传统武术套路竞赛规则》要求。

多年前，历次全国性的"传统武术套路比赛"，演练"太极刀"老套，因完成套路的时间不足，要被扣分。因此，参加"太极刀"赛者大多易项。

为了让"太极刀"在赛会上获得展示，曾以"重复演练"（即套路结束后接续原套）形式，确保演练时间的达标。此后，赛会上"太极刀"的演练，时间不足的现象未再出现，也未见重复练套的情况。可见"太极刀"套路，在适应民间"套路竞技"的引导下变革了，《飞云十三刀》也在其中。

二、《飞云十三刀》保留了"太极刀"中的部分主体的动作，显现其动作的传统性。

全套四节中，均保留原"太极刀"中的典型、特色动作。动作虽略有变异，仍具原始动作的型、运行路线及刀法的运用。

三、吸取多拳系的刀法溶入套路。突出以刀法为中心的演示。

《飞云十三刀》并非仅13刀，而是强调了以展现"刀法"为主题的"太极刀"。既保留原"太极刀"的刀法及部分动作、。而且大胆吸取其他拳系的刀法及动作，并将其运动的形式、方法，逐渐溶入"太极刀"。

四、突出运动特点，讲究太极拳技法。

《飞云十三刀》偏于"太极拳"系。那么，运动要讲究"圆、柔、缓、匀"等普遍特点，还要显现"刀如猛虎"的寓意，因此在技法演练中，讲究"圆求直、柔求刚、匀求变、缓求速"的规律。

总之，《飞云十三刀》特色要求："刀法顺变、弧行寓直、蕴柔显刚、身形矫健"。以显现"刀势恢宏"！

刀法简介

1. 抱刀：
刀柄置拇指与四指的虎口间。拇指在前，四指在后，握住刀柄，托住护手盘，使刀背贴靠上臂部，刀刃朝前，刀尖朝上为抱刀。

2. 截刀：
刀身向下运行，刀刃斜向下，力达刀刃前部为截刀。

3. 扎刀：
刀身平或立置，刀尖向前直刺，臂与刀成一直线，力达刀尖为扎刀。

4. 撩刀：
刀身由下向上运行，使刀刃前部朝上，力达刀刃前部为撩刀。

5. 劈刀：
刀身由上向下运行，臂与刀成一线，使刀刃朝下，力达刀刃为劈刀。

6. 推刀：
刀身平置，刀刃朝前。一手持刀，一手掌指贴靠刀背部，同时向前推击，力达刀刃部为推刀。

7. 砍刀：
刀身由上向下运行，使刀身斜置体前，刀刃朝前下，刀尖朝前上，力达刀刃前、中部为砍刀。

8. 斩刀：
刀身向左或右平行，置头肩部，使刀刃朝后横击，力达刀刃中、前部为斩刀。

9 架刀：
刀身由下向上运行，使刀身横置头前上方，力达刀身为架刀。

10.云刀：
持刀在头顶或头前上方，圆弧绕环，力贯刀身中、前部为云刀。

11.抹刀：

刀身平置，高与腰、腹平，刀刃朝外，向左（右）弧形回抽，力达刀刃中、前部为抹刀。

12.抄刀：

刀身斜置，刀刃朝下，由下向前（侧）上挑起，力达刀尖为抄刀。

13.带刀：

刀身平置，刀刃朝外，刀尖朝前，由前向体侧后回抽为带刀。

14.提刀：

刀身下垂，刀刃朝下为提刀。

15.剪腕刀：

以腕为轴，旋腕使刀在体前左（右）环绕，向前斜击，力达刀刃尖部为剪腕刀。

16.提撩刀：

双手握刀把，以腕为轴，旋腕使刀在体侧贴身环绕。刀，左提—右撩。提、撩刀的力均达刀刃中、前部。

17.缠头刀：

右手持刀，刀身垂置体左外侧，刀尖朝下，刀刃朝外，刀背贴身，使刀背沿左肩、背部绕过右肩外为缠头刀。

18.裹脑刀：

右手持刀，刀身垂置体右外侧，刀尖朝下，刀刃朝外，刀背贴身，使刀背沿右肩、背部绕过左肩外为缠头刀。

19.挂刀：

刀身垂置体前上方，刀刃朝前，刀尖朝后下，使刀贴沿身体左（右）向下、向后、向前上挑起，力达刀背尖部为挂刀。

20.压刀：

右手持刀，左手附于刀身侧面，使刀同时向下压，力达刀另一侧面为压刀。

王培錕

一九四二年生まれ。

国家級裁判員。

上海体育学院教師。

1984 年在日本接受《空手道》杂志社记者采访

1992 年"亚洲武术联合会讲学团"（在韩国）

首届＂湘湖武术论坛＂

1993 年《第 7 届全运会武术决赛》中，与恩师
蔡龙云教授合影

作者与夫人曾美英参加"2004 年香港仁爱堂中国工商银行杯国际
太极拳（慈善）交流大会"裁判工作

2001 年作者在法国讲学时指导法国学员练武

深圳武术段位培训班上讲课

"舟山国际武术比赛"教《飞云十三刀》

在美国介绍中华武术的基本动作

《中华武术》杂志封面人物

漫步武林

在联合国总部表演《心剑》

随上海广播新闻中心赴美国参加"中华武术走进联合国"活动

上海浦东社区太极拳讲座

参加香港首届世界太极拳大会

《飞云十三刀》动作名称

《飞云十三刀》动作图文说明

1 直接用拍摄的动作照片示意。

2 图片之间以线条与箭头，示意动作间的连续与行进的方向。
(1)采用左虚、右实的线条，图示动作的运行过程、方向。
设：左脚（手）用虚线（........）；右脚（手）用实线（———）。
(2)用"箭头"表示动作运行的指向。

3 文字说明与要点：
(1)用文字说明上下动作之间的过渡。
(2)各动作衔接的技术要点及刀法应用的提示。

4 动作方位图
(1)完成动作后或动作过程中，用以标明人体的胸面方向。
(2)方向以百度"地图方位""东、西、南、北"为指向。

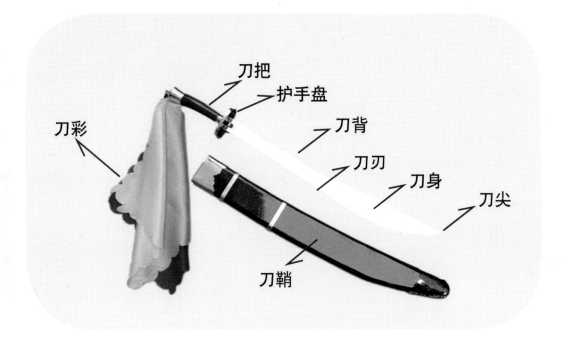

《飞云十三刀》套路动作说明

起势

(1)两腿并步直立；面南；右手五指并拢，直臂贴靠右腿外侧。左手抱刀：拇指在前，四指在后，虎口钳住刀柄，并托住护手盘，使刀刃朝前，刀尖朝上，刀背微贴左肘弯部；目视正南。（图—1）

(2)右腿支撑，左脚提踵离地，向左横跨，前脚掌着地后，过渡为全脚着地；两手不变；目视正南。（图—2）

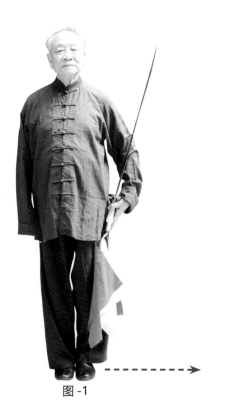

图 -1

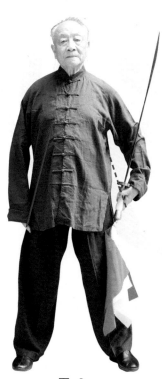

图 -2

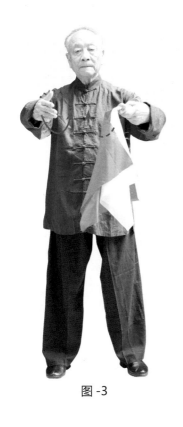

图 -3

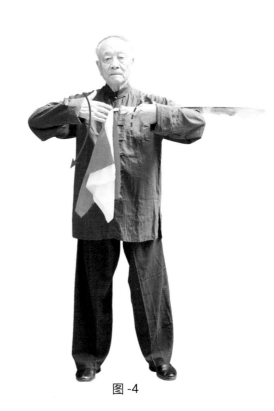

图 -4

(3)两腿不动；两臂体前上举，肘微屈，高与肩平。（图—3）

(4)两腿不动；两臂向胸部微收，两臂微呈环抱状，置胸前。（图—4）

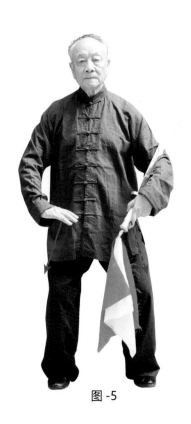

图 -5

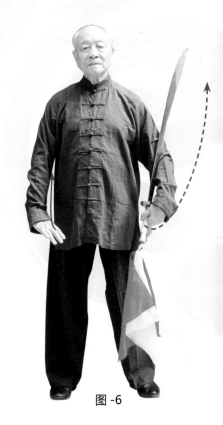

图 -6

(5)两腿微屈；同时两臂翻掌下按至腹前；目视正南。（图—5）

(6)两腿伸直；同时两手继续下按至两胯前；目视前方；面向南。（图—6）

要点：两肩臂要松垂，左臂可微提，刀背不贴肩。重心要随左脚的移动而移，不可左右晃动。两脚间的距离与肩同宽即可。两掌下按的过程，两腿先屈后伸要协调一致。起势动作要匀速运行。

第一节（12式）

1. 虚步抱刀穿拳

（1）右掌外旋，掌指侧贴右腰，掌指朝下；左腕外旋向左上摆至体左侧，高于头平，使刀身斜至体左侧，刀刃朝上，刀尖朝右下。（图—7）

（2）右腿屈膝，左脚向左跨出；左腕内旋向上、向右、向下，置腹前；使刀横置腹前，刀刃朝上，刀尖朝右；目视刀身。（图—8）

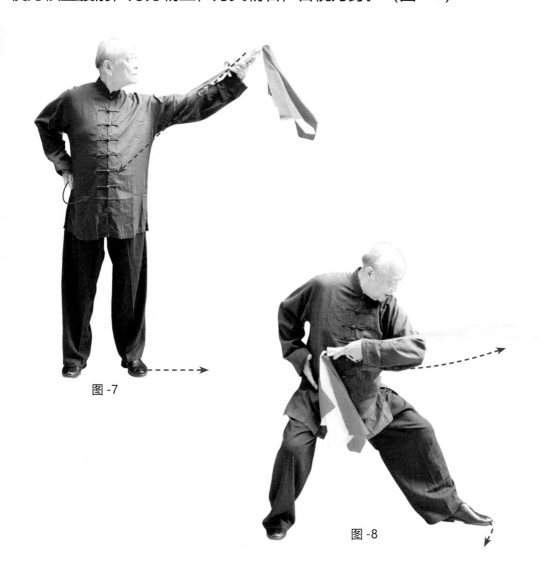

图 -7

图 -8

(3)重心移向左腿,两腿屈膝;左腕外旋向下、向左置体右侧,高与腹平;目视左方;刀身不变,刀刃朝上,刀尖朝右。 (图—9)

(4)重心移至左腿,右脚上步,成右虚步;左腕向上、肘微屈,高于胸。右掌变拳向左腕手下方穿出,并置其下,成交叉状; 目视前; 面向东。(图—10)

要点: 持刀手随身动, 手、刀贴身行。右拳穿击时, 左手可微收,两手交叉状要清晰。

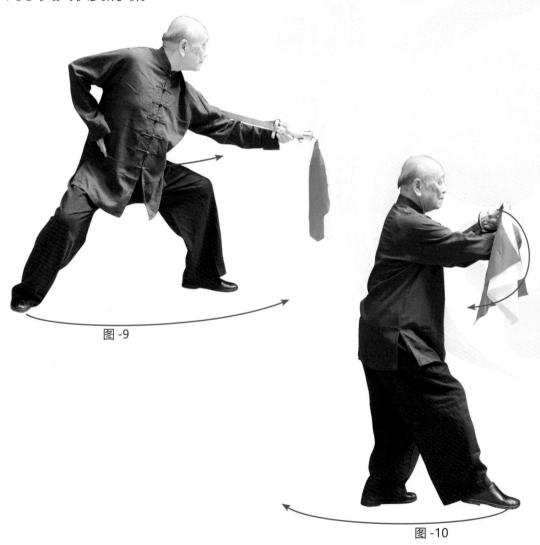

图 -9

图 -10

2. 虚步抱刀架掌

(1)右脚后撤步，身体重心后仍落左腿；两腕落至腹前，两手心朝上，左腕附于右腕上，刀刃朝前，刀尖朝左；目视两掌。（图—11）

(2)重心后移落于右腿，屈膝。左脚撤回，前脚掌着地，成左虚步；左腕落于体左侧胯旁。右腕变掌向前、向上方，置头右侧架掌；目视前；面向东。（图—12）

要点：十字拳微下落至腹部的瞬间，上体可微前压。右掌右上行间，可拨刀彩，顺向外右上架。

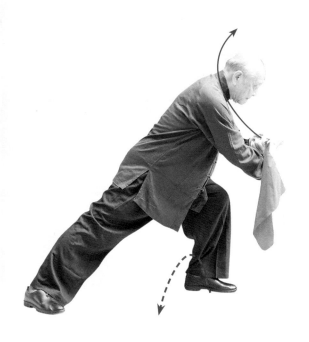

图 -11

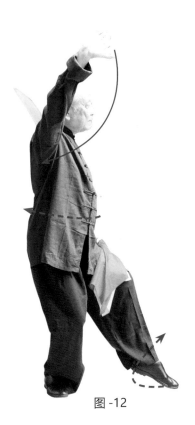

图 -12

3. 接刀提膝下截

(1)重心移至右腿，左脚上抬，置右小腿侧；左腕向前、向右置右胸侧，使刀向前、向右横置胸前，刀刃朝上，刀尖朝左。右掌向下置左腕部；右手至刀柄处；目视右前。（图—13）

(2)左脚落在体左侧前；两腿屈膝，两手向左平摆至胸前，刀刃朝左前，刀尖朝左后；刀身置于体左侧，左掌虎口贴附刀把；目视手腕。（图—14）

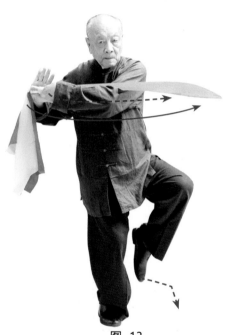

图 -13

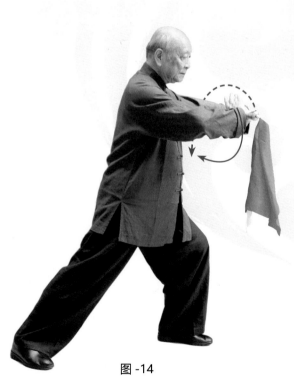

图 -14

(3)重心移至左腿，成左弓步；右掌换握刀把。左掌松握；目视右前方。（图—15）

(4)提右膝，膝高于腰；左手脱刀后成掌，向下，置体左侧。右腕向右后，置于体侧，高于腰平，使刀向前经右膝前，向右下方截击，刀斜置体右侧，刀刃朝右下，刀尖朝左前；目视刀身；面向东。（图—16）

要点：此动接刀前的动作幅度要大。右掌虎口贴刀把，交刀动作顺随，准确。力达刀刃中、前部。

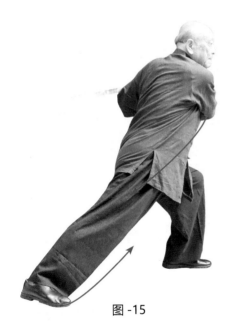

图 -15

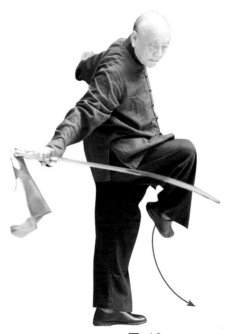

图 -16

4. 右弓步反扎

(1)右脚向右前方下落；右手持刀仍置体右侧。左掌微前移，右腕微内旋，刀刃右上，刀尖朝左上。 （图—17）

(2)右脚落步，重心前移至右脚；右腕内旋，向上置于头右侧，使刀身斜置体右侧；刀刃朝上，刀尖朝左前。左手置于左胸前；目视左前。(图—18)

(3)重心落于右腿，成右弓步；右腕内旋，向左、向前，置头左前方，使刀向左、前上方反扎，刀把与头平，刀刃朝上，刀尖高于头部。左掌置于右腕部，目视刀尖；面向东北。 （图—19）

要点：落步时，右手腕要内旋，使刀刃翻转向上。反扎时，腰微左转，肩要前探。力达刀尖。

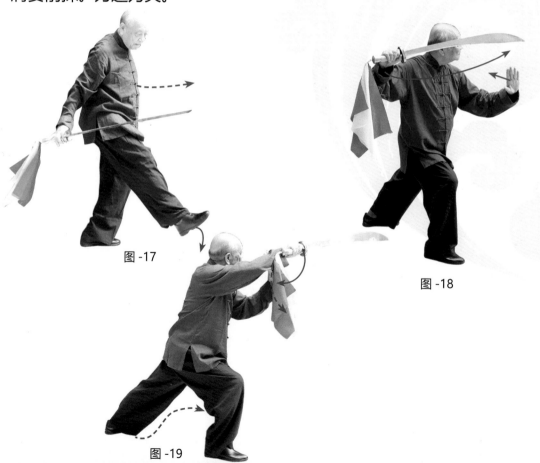

图-17

图-18

图-19

5. 左弓步平扎

(1)左脚向前抬起，置于右小腿侧；右手腕外旋，向下置于腹前，使刀翻转，刀身平置，刀刃朝左，刀尖朝左前。左掌落按刀身三分之一处；目视刀尖。（图—20）

(2)左脚上步，成左弓步；右腕向前，高与肩平，右手持刀向前扎，刀刃向左，刀尖向前，微高于胸。左掌架于头左侧；目视前方；面向东。（图—21）

要点：右腕外旋要快。扎刀前，持刀手应回收至右腰间。扎刀，力达刀尖。

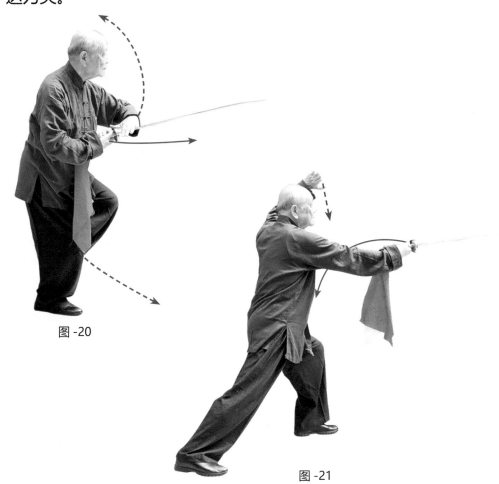

图 -20

图 -21

6. 右弓步反撩

(1)重心微前移，两腿微屈；右腕外旋，使刀向左、向下置于左腰侧，刀刃向下，刀尖朝左后。左掌置于右腕上方；目视腕部。（图—22）

(2)右脚向前上步，成右弓步；右腕内旋，向下、向右、向上置于右肩前，使刀向下、向前撩击，刀身斜置体前，刀刃朝上，刀尖朝前下。左掌贴附刀背中部；目视刀尖；面向东。（图—23）

要点：刀的绕行，应贴身而动，撩击力达刀刃前部。

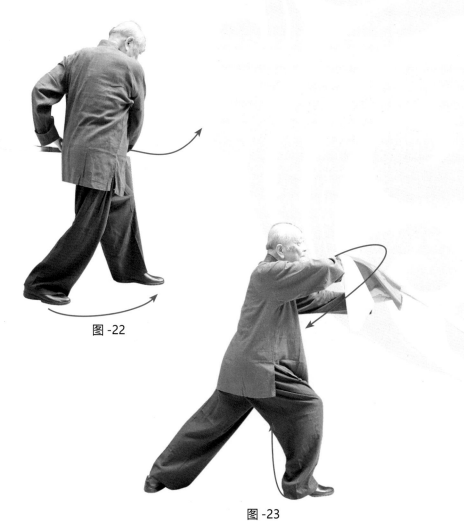

图 -22

图 -23

7. 左右绞花刀

(1)重心后移，左腿直立，右腿屈膝上抬，脚靠近左小腿；右腕外旋收至胸前，使刀向下、向左运行，刀身斜置于腹前，刀刃向上，刀尖朝左；左掌落置右腕部；目视刀身前部。（图—24）

(2)右脚后撤步，两腿微屈；右腕内旋，使刀向右、向前运行，刀身斜置体前，刀刃朝上，刀尖斜前下。左掌随刀翻转，托于刀背部，目视刀身前部；面向东南。（图—25）

要点：撤步、换步要迅速。右腕的内、外旋要松顺，刀身转换要灵活，一步到位。

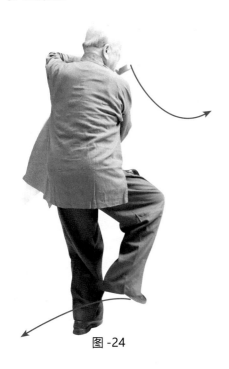

图 -24

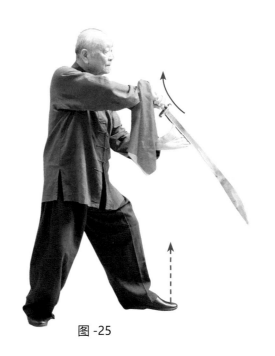

图 -25

8. 左弓步推刀

(1)左膝上抬，右腿直立。左脚高于右膝；两手微回抽，右手持刀置头右侧。左掌不变；目视刀身前部。（图—26）

(2)左脚前落，成左弓步；两手向前推出，右腕置于头前上方，使刀斜置体前，刀刃朝上，刀尖朝前下。左掌仍附刀背；目视刀前部；面向东南。（图—27）

要点：刀向前斜推击，力达刀刃。

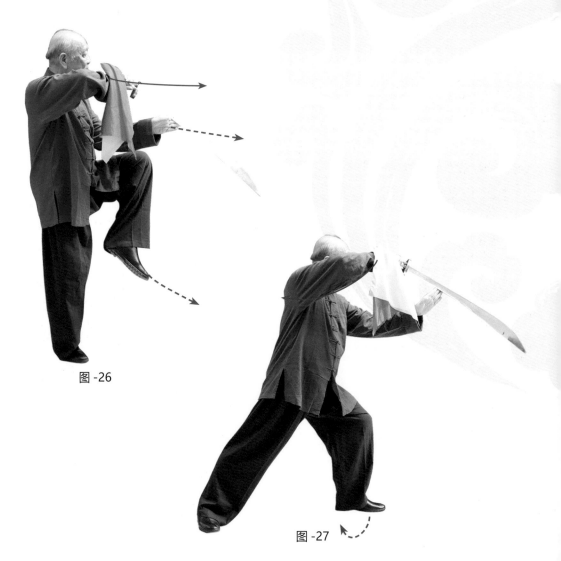

图 -26

图 -27

9. 回身独立劈刀

(1)左脚尖内扣，重心移至右腿；右腕由左向右，置于右肩前，使刀斜置体左前，高与肩平，刀刃朝上，刀尖朝左下方。左掌仍附于刀背；目视刀刃；面向南方。（图—28）

(2)右腿直立，左腿屈膝上抬，成右独立式；右手直腕向上、向右运行，置于体右侧，高与肩平，使刀向上、向右劈，刀刃朝下，刀尖朝右前。左掌架于头左上侧；目视右方；面向南方。（图—29）

要点：劈刀前重心微向左移，再向右移。劈刀时，力达刀刃中前部。

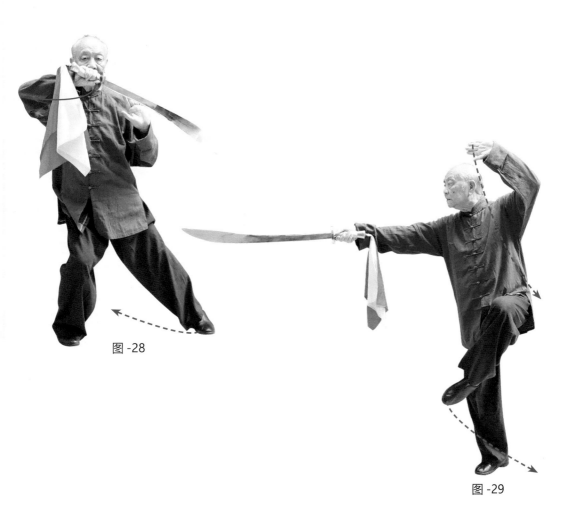

图 -28

图 -29

10. 右弓步斜撩刀

(1)左脚向左前落步，两腿膝微屈；右腕微沉，使刀身斜置体右后方，刀刃朝下，刀尖朝右上。左掌落于左肩前，高与肩平；目视左前方；面向西南。（图—30）

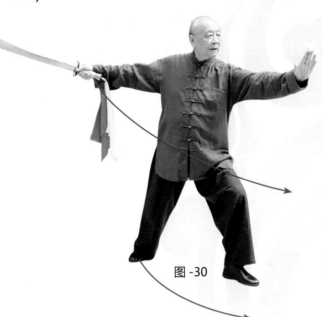

图 -30

(2) 右脚向右前方上步，成右弓步；右腕向下、向左、向上置于右胸前，使刀向下、向右上撩，斜置于体右前方，刀刃朝上，刀尖朝右上，高于头。左掌向上，架于头左侧上方。目视刀刃；面向东北方。（图—31）

要点：上撩时，刀贴近身体。腕部要控制刀的方向，力达刀刃的中前部。

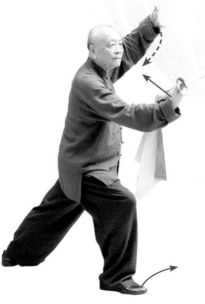

图 -31

11. 左弓步架推刀

(1)右脚向左前上步，脚跟着地；右腕外旋置于胸前，使刀向上、向左、向下斜置于体前，刀刃朝上，刀尖朝右上。左掌落附于右腕上。目视右方。（图—32）

(2)右脚尖落地，左脚上抬，置右小腿内侧；右腕内旋，向下、向右前，置头前，使刀向左、向下、向右上撩，刀身斜置体前，刀刃向前上，刀尖朝前下，高与腹平。左掌仍托刀背；目视刀身。（图—33）

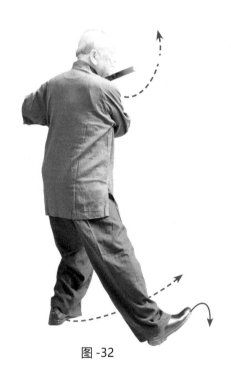

图 -32

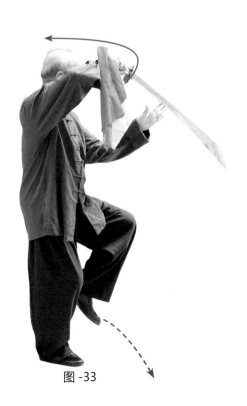

图 -33

(3)左脚向前上步，成左弓步；右腕向后、向上，置于头右上方，使刀向后上方回带，刀身横架于头右侧上方，刀刃朝上，刀尖朝前。同时，左掌顺刀背向左前推击，高与肩平；目视左掌；面向东南。 （图—34）

要点：带刀、推掌动作要同步进行。

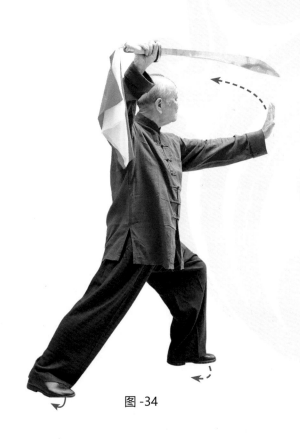

图-34

12. 右独立平刺刀

(1)左脚尖内扣、右脚尖外摆，重心移于右腿，两腿膝微屈；右腕内旋，置于头右上方，使刀横置头上方，刀刃朝上，刀尖朝左。左掌稍托刀背；目视刀身。（图—35）

(2)左脚尖内扣，重心移至左腿，右脚上抬收至左小腿侧；身体右转，右腕落置于右肩上方，使刀横置体右侧，刀刃朝前，刀尖朝右方。左掌贴附右腕部；目视刀刃；（图—36）

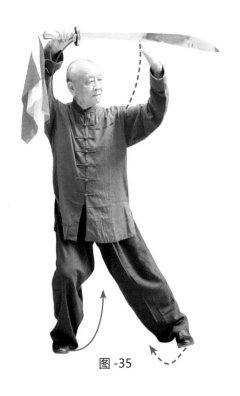

图 -35

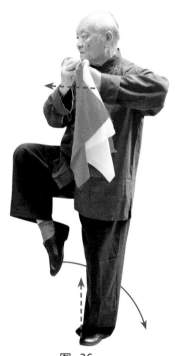

图 -36

(3)右脚向体右后撤步，重心移至右腿。左腿屈膝上抬，成右独立式；右手持刀向右后平扎，高与肩平，刀刃朝左，刀尖朝右。左臂屈肘，左掌置于左肩前；目视刀尖；面向西北方。 （图—37）

要点：上步时，持刀姿势不变。头置刀身下，右转体。

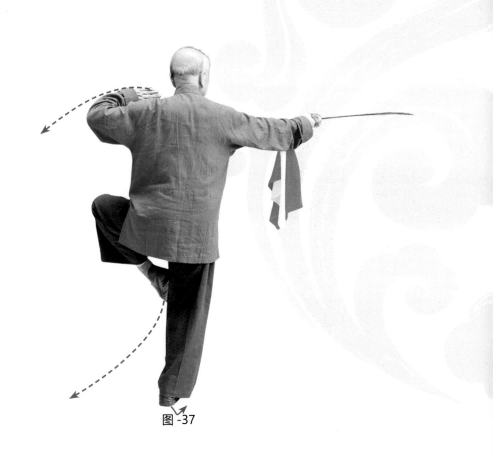

图 -37

13. 左弓步缠头刀

(1)左脚向左前落步，两腿微屈；左掌向左前推，高与肩平。右腕内旋，置于体右侧，高与胸平；使刀刃微朝右前，刀尖朝右后；目视左掌。(图—38)

(2)右脚上步，身体左转，两膝微屈；右腕内旋，置头左后上，使刀背贴近体后，刀尖下垂。左掌收置右腹前；目视左前方，面向东南。(图—39)

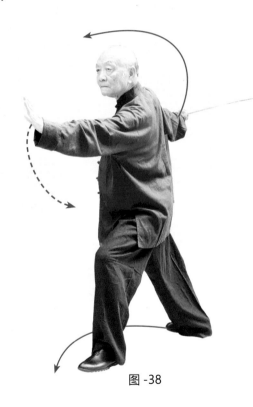

图 -38

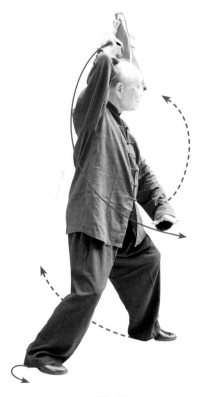

图 -39

(3)左脚向左后撤步，两膝微屈；右腕外旋，向右、向下运行，使刀向右、向前，斜置体右，刀刃向左，刀尖向前。左掌右上摆至头左；目视刀身。（图—40）

(4)左腿屈膝，右腿伸直，成左弓步；身体左转，右腕外旋，向左、向后运行，置左腋下，使刀向左、向后上带，刀身斜置于体左后背侧部，刀刃朝外，刀尖朝右上。左掌向左上摆，置头侧上架；目视右前方；面向东北方。（图—41）

要点：此动为"缠头刀"，刀背贴近体后，随身体左转。右手腕翻旋，是刀刃、背变化的关键。

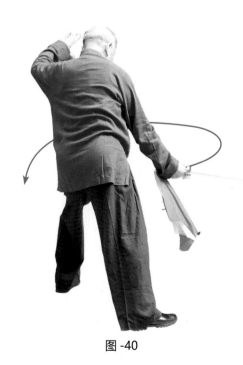

图 -40

图 -41

14.裹脑歇步下截

(1)重心移至右腿，两腿屈膝；右腕内旋，使刀向右平摆，高与肩平，刀刃朝右，刀尖朝右前。左掌下落，置体左，高与肩平；目视右前方。(图—42)

(2)右腕外旋，持刀向上、向左移至头右上方，使刀裹脑，刀背贴体背，刀尖朝下，置体左侧。左掌移至右腋下；目视右前方。（图—43）

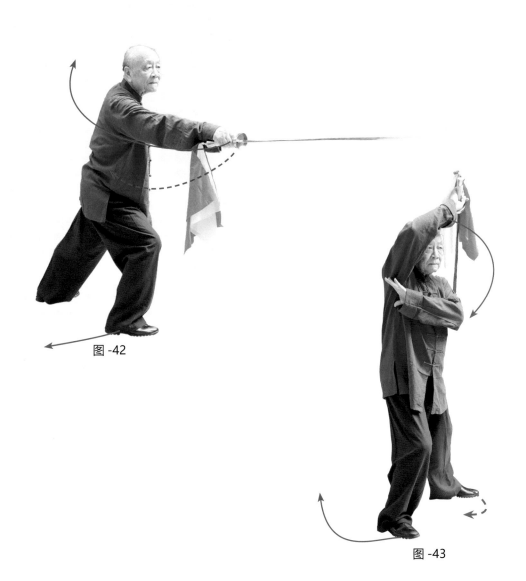

图 -42

图 -43

(3)右脚向右后撤步，两腿微屈；右腕外旋向右、向下运行至体左前，高与胸平，置头左上，使刀向右、经左肩外，向前运行，刀身斜置于左肩外侧，高与胸平，刀刃朝外，刀尖朝后下。左掌收于右腋下；目视左前方。（图—44）

(4)左脚向右腿后插入，两膝交叉屈蹲，左脚跟离地，成歇步；右腕向右、向下运行，使刀向前、向右下截，刀身横置于体右侧，高于膝平，置于身体右侧，高于膝平，使刀向前、向右下截，刀刃朝右前下方，刀尖朝左前。左掌向左上架，高于头；目视刀身中前部；面向西南方。（图—45）

要点："裹脑刀"运行过程中，刀背要贴靠体后。下截刀时，右手要满把紧握刀柄，力达刀刃中前部。

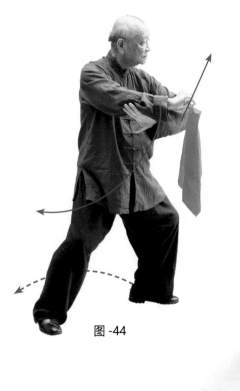

图 -44

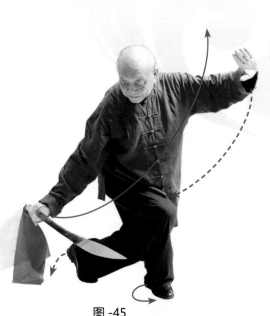

图 -45

15. 缠头弓步砍刀

(1)两腿立起，左脚跟落地，右脚跟外辗；身体左转，右腕左上运行，置头右侧上，使刀向左、向上、经体前斜置左肩外，刀尖向下，刀背贴靠体背部。左掌随体转落于体左胯侧；目视左前方；面向西北。（图—46）

(2)左脚向左前方上步，成左弓步；右腕向右、向前落置腹前，使刀向右、向前、向下砍，刀身斜置身前，刀刃朝外，刀尖斜朝上；面向西南。（图—47）

要点：在砍击过程中，右手要紧握刀把，力达刀刃中、前部。

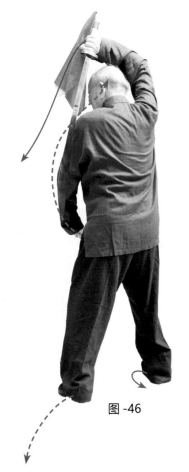

图 -46

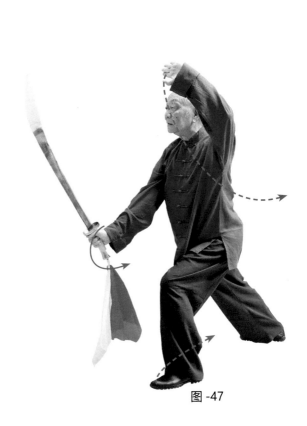

图 -47

16. 弓步双手推刀

(1)重心移至右腿，左腿屈膝上提，脚面蹦平，贴近右腿膝内侧；右腕内旋，收置右腹前，使刀身横置腹前，刀刃朝外，刀尖朝左。左掌变勾，向前下落，向身后反勾击，勾尖朝上，高于腰；目视刀身。（图—48）

(2)左脚向前落步，成左弓步；右腕向前移，同时，左勾手背贴靠刀背，向前平推，使刀横置胸前，高于胸平，刀刃朝前，刀尖朝左；目视刀身；面向西南。（图—49）

要点：左勾手尽可后移。重心前移时，两手迅速向前推刀。力达刀刃。

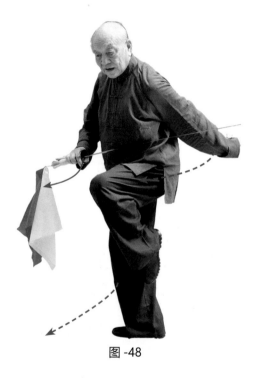

图 -48

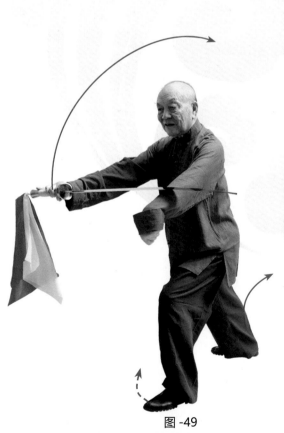

图 -49

17. 弓步斜里藏刀

(1)左脚尖内扣，重心移至左腿，右腿屈膝上抬，置左膝侧；右腕向后、向右、向上运行，置头右侧，使刀向后、向右、向上经右肩侧，斜置体左背部，刀背贴身，刀刃朝后，刀尖朝左后下。同时，左勾手变掌，落至右腹前；目视左前方。（图—50）

(2)右脚向右前落步，重心偏右腿；右腕向前、向右落至右前，高与肩平，使刀经左肩外，向右前绕行，刀身斜置体右前，刀刃朝左前，刀尖朝左下。左掌收至右肩前；目视刀身；面向东南。（图—51）

图 -50

图 -51

(3)右腿屈膝，左腿伸直，成右弓步；右腕外旋向下、向后落至右胯后，使刀向右、向后拉，刀身斜置右腿外侧，刀刃朝下，刀尖朝右前。左掌向右前推出，高与肩平；目视右前方；面向东南。（图—52）

要点：刀运行的方向参照裹脑刀。拉刀时，手要满把握刀柄，使刀身微朝下，力达刀刃中、前部。

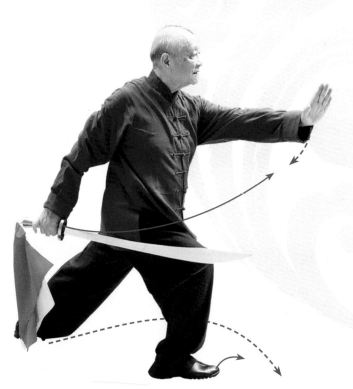

图 -52

18. 跃弓步绞扎刀

①左脚上步落在右脚前，两腿屈膝；右腕向右、向前，送置右肩前，使刀向右、向上挑击，刀身平置体右，刀刃朝下，刀尖朝右前。左掌落至右腕部；目视刀身；面向西南。（图—53）

(2)右腿蹬地，经左腿前，向左落步，右腿屈膝。随之，左腿屈膝上抬，置右膝后；右腕外旋，落至胸前，使刀身翻转绞压，平置体前，刀刃朝左后，刀尖朝左前。左掌落之刀背处；目视刀身；面向东北；（图—54）

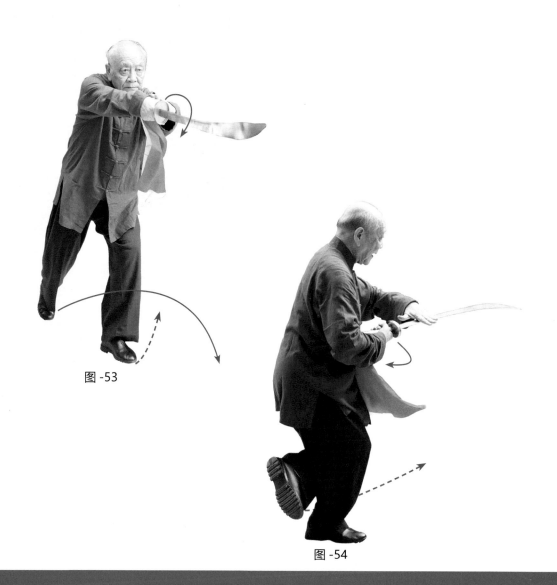

图 -53

图 -54

(3)左脚上步，两腿屈膝，重心偏左腿；两手向下微沉，刀身不变，置腹前；目视左前方。（图—55）

(4)右腿蹬直，成左弓步；右腕向前，置右胸前，使刀向前平扎刀，刀刃朝左，刀尖朝前。左掌上架头左；目视刀尖；面向东北。（图—56）

要点：跃步，采用跨跳式的方法。刀的运行方向先右后左，与步法要高度协调一致。特别注意动作转折中，身体方向的变换。

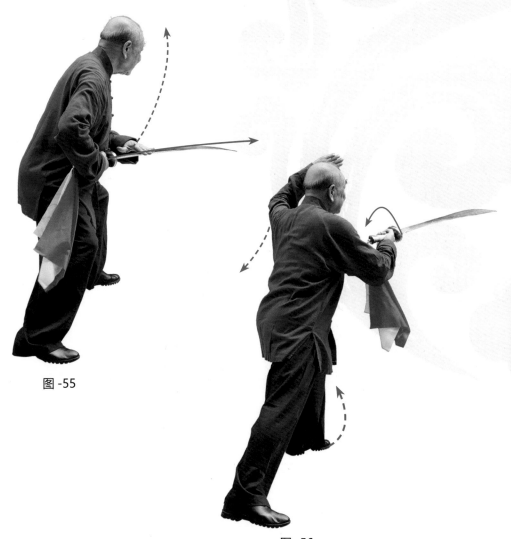

图 -55

图 -56

19. 弓步双手推刀

(1)重心移至右腿，左腿屈膝上提，脚面蹦平，贴近右腿膝内侧；右腕内旋，收至腹右前，使刀身横置腹前，刀刃朝外，刀尖朝左。左掌变勾向前下落，随之向身后反勾击，勾尖朝上，高于腰；目视刀身。（图—57）

(2)左脚向前落步，成左弓步；右腕向前平移，置体右腰前，使刀身向前推击，横置体前，刀刃朝前，刀尖朝左后。同时，左勾手背贴靠刀背前部；目视刀身；面向东南。（图—58）

要点：重心前移时，左勾手迅速前移，勾背触刀背，右手同步前推刀。力达刀刃。

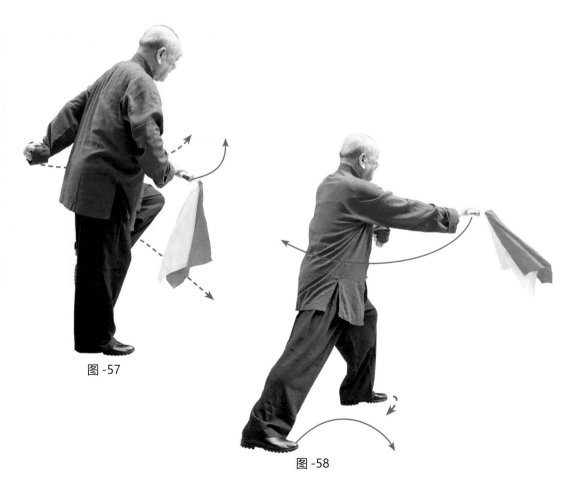

图 -57

图 -58

20. 右摆步平抹刀

(1)右脚向前、向右摆步，脚尖外撇。左腿微屈，脚跟微抬；右腕向右、向后运行至体右前方，右肘微屈，使刀身向右、向后平抹，横置体右侧，与胸平，刀刃朝右前、刀尖向左前。左掌向右平摆，置右肩前；目视前方；面向南方。（图—59）

要点：右肘微屈与刀身成弧线。抹刀要求力达刀刃中、前部。

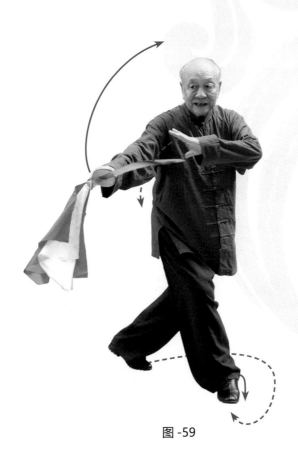

图 -59

21. 左扣步裹脑刀

左脚经右腿前上步，扣步落于右脚侧，两脚尖相对。两腿膝微屈；上体微左转，右腕外旋，向上置头上方，使刀向右、向上运使，刀背贴身裹行，斜置体左侧，刀刃朝后，刀尖朝左下。左掌随身体右转移至右胸前方；目视左前方；面向南方。（图—60）

要点：扣步、转体与裹脑刀动作要协调一致。

图-60

22. 右独立步提刀

(1)右脚向右后撤步。两腿膝微屈；右腕前落至右胸前，使刀背从左肩侧向前、向右下运行，使刀身斜置体前，刀刃朝左前，刀尖朝左下；目视左前方；面向西南。（图—61）

(2)右腿直立，左腿屈膝上抬，成右独立式；右腕向下、向右落至右胯后，使刀身横置右胯外侧部，刀刃朝下，刀尖朝左前。左掌向左前推击，高与肩平；目视左掌；面向西北。（图—62）

要点：右腿直立、上体要微向右转，起左脚与左推掌要同时完成。

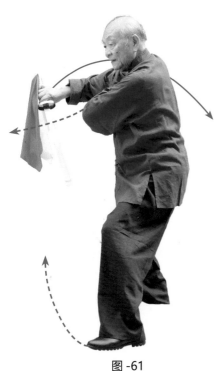

图-61

图-62

23. 左弓步云斩刀

(1)右腿微屈，左脚向右前落步，脚尖外展；右腕内旋，向前上摆，置右胸前，使刀前摆，刀身斜置体前方，刀刃朝右，刀尖朝前下。左掌落至右腕上；目视刀身。（图—63）

(2)右脚经左腿前向左上步，脚尖微外展，两腿膝微屈。右腕内旋，置头右前方，使刀向左、向上运行，经胸前，向右、向左、弧形云转，斜置体前，刀刃朝左外，刀尖朝左下。左掌贴附右腕部，随刀云转；目视刀身。（图—64）

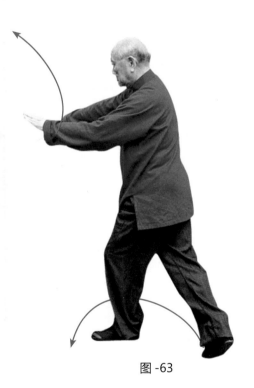

图 -63

图 -64

(3)左脚向左前上步，屈膝，成左弓步。右腕外旋，向左、向右、向左运行，置左胸前，使刀向左、向右、向左平斩，刀平置左胸侧，使刀刃朝左、刀尖朝前。左掌随刀运使，翻腕掌指附着刀背；目视刀身；面向西南。(图—65)

要点：云刀时，左掌不离右腕，平斩瞬间，翻腕手心贴刀背。左、右步，可微盖支撑腿。平斩时，右手满把握刀柄，手心向上。力达刀刃中、前部。

图 -65

24. 并步翻腕压刀

右脚向左脚移步，两脚之间距离与肩宽。两腿膝关节微屈，成并步；右腕内旋，使刀身由左向右逆时针翻压，置身体左侧，高与胸平，刀刃朝左，刀尖朝左后。左掌仍附右腕；目视刀身；面向西南方。（图—66）

要点：翻转时，刀微下压。力达刀身中、前部。

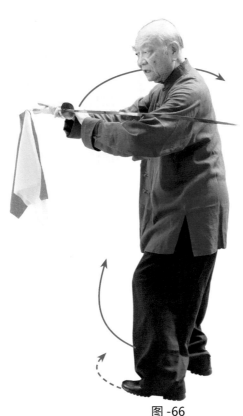

图 -66

25. 弧形步抹带刀

(1)右脚向前、向右上步，脚尖外展，两膝微屈。重心落于左腿；右手持刀向右、向后抹带，刀身不变。左掌微收，使掌置刀背部；目视刀身。（图—67）

(2)左脚经右腿外，向右后上步，脚尖微内收，重心落于右腿。两腿膝关节微屈；身体右转，刀身不变，向右抹带。左掌不变；目视刀身；面向东北。（图—68）

图 -67

图 -68

(3)右脚经左腿内侧向右、向前上步，脚尖外展，两腿膝关节微屈，重心微移右腿；右手持刀，向右、向后抹带，刀身仍置胸前，刀刃朝前，刀尖朝左；目视刀身；面向南方。（图—69）

(4)重心落右腿，左脚经右腿前，向左前方上步，身体重心，微偏右腿。两腿膝关节微屈；两手如前不变，随身体右转，横置体右胸前；目视刀身；面向西北。（图—70）

要点：此动为"弧形步"，虽然行走中也有右摆、左扣的状态，但身体重心多落在后腿，且出步可远送，前脚着地后，后脚随即上步，要求紧凑、轻快。刀身与人体间要保持一定间隙，不能贴身。刀、步要随身体转。刀刃部要有抹、带之意，不可松懈。

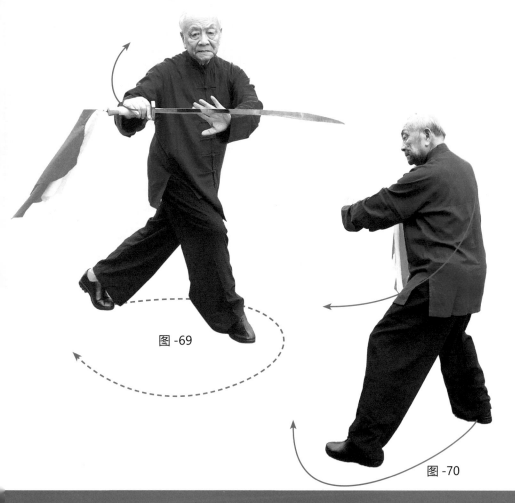

图 -69

图 -70

26. 横裆步竖提刀

(1)重心落左腿，右脚经左腿后，向左前上步。两腿微屈；两手不变，刀随身体右转，平置身体右侧外，刀刃朝体前，刀尖朝右后。左掌移至右胸；目视左前；面向东南。（图—71）

(2)身体微左转，左脚向右后撤步，两腿膝关节微屈；右腕外旋，向上、向右、向后"裹脑"，置头右后上方，使刀身斜置体后，刀刃朝后，刀尖朝后下。左掌收至右腋下；目视左前方。（图—72）

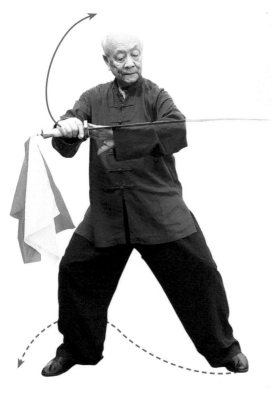

图 -71

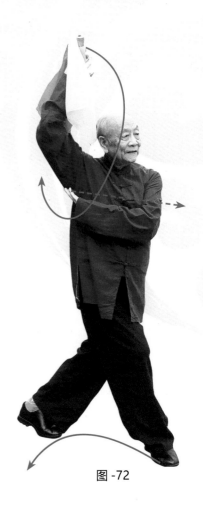

图 -72

(3)右脚向身体右后撤步，右腿屈膝。左腿膝微屈，脚尖朝左前，成"半马步"；右腕向左肩外、向右，置头右前方，右臂微屈，使刀身经左肩外、向右，竖置体右前，刀尖朝下，刀刃朝左前。左掌回收至右胸前，随即向左前推击，掌高与肩平；目视左前方；面向东南方。（图—73）

要点：此动应朝西南方斜退三步。退步时，刀以"裹脑刀"招式运行。"半马重心偏右腿，可"前三后七"。

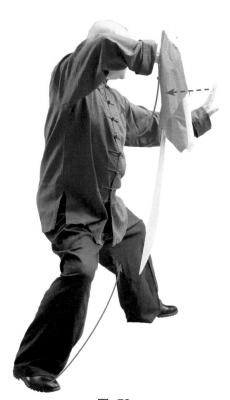

图 -73

第三节 (12式)

27. 左独立反扎刀

(1)左脚向左后方撤一步，重心移至左腿。右腿屈膝上抬，高过腰，成左独立式；右腕外旋，向下、向左运使，置左胸前，手心朝内，使刀向后、向上经左肩前向前上撩起，刀身横置左肩侧，刀刃朝上，刀尖朝左前。左掌收至右腕内侧。（图—74）

(2)两腿不变；右腕向前，使刀向前反扎，高与肩平，刀刃朝上，刀尖朝右前。左掌向左后平摆至体侧，高与肩平；目视刀尖；面向东北方。（图—75）

要点：撩刀与提膝要同步完成。反扎刀时，保持翻腕。力达刀尖。

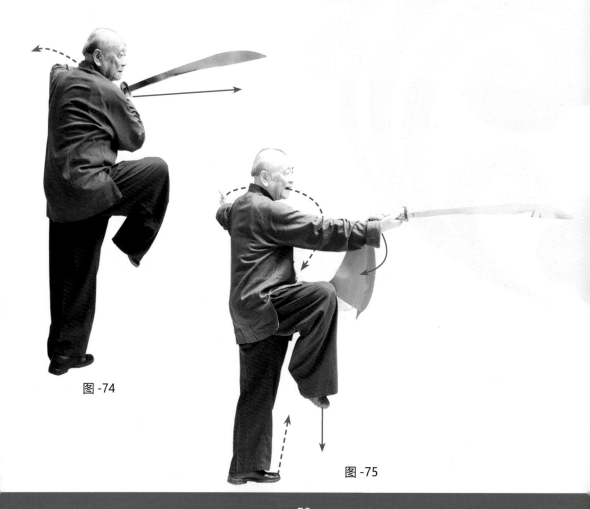

图 -74

图 -75

28. 左虚步腕花刀

(1)左腿蹬地跃起，右脚随之落地，膝微屈。左腿屈膝，置右小腿内侧；右肘微屈，腕前落内旋，置腹前，使刀在身体右侧，逆时针立绕一周，刀身斜置于身体前，刀刃朝前外侧，刀尖朝前上方。左掌收至右胸前；目视刀身。（图—76）

(2)右腿屈膝半蹲，左脚前掌着地，成左虚步；右腕向后，收置于体右后，高与腹平，使刀向右、向后运行，刀身斜置身体右侧，刀刃朝下，刀尖朝前下，高与左膝平。左掌向前立掌推出，高与肩平；目视左前方；面向东南方。（图—77）

要点：左、右腿之间的步法变化为"换跳步"。"换跳步"与刀的逆时针绕环应同步完成。刀绕环时，右手指要松握刀把。刀向后拉时，五指要紧握刀把。

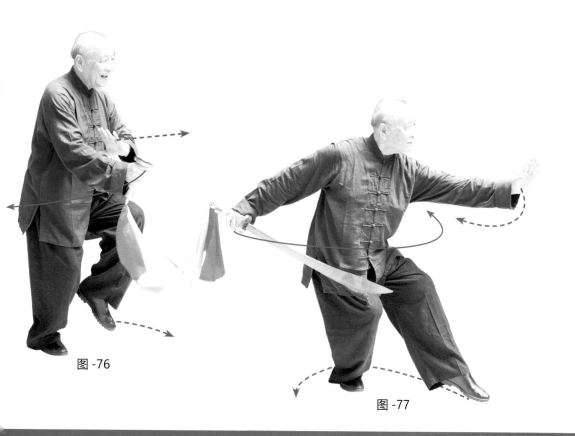

图 -76

图 -77

29. 左接刀右飞脚

(1)左脚向左后方撤步，重心移至左腿；右腕内旋，向左，收至左腰侧，使刀向左、向后运行，刀把落置左掌心上，刀身横置体左臂外，刀刃朝左外，刀尖朝后，高与胸平。右掌仍附刀把上；目视右前方。 （图—78）

(2)左腿蹬直。右腿向右上弹踢，脚面绷平，高于肩。脚面向前上弹踢时，左手接握刀把，刀身斜置体左侧，刀刃朝上，刀尖朝后下方。右掌向右脚面拍击；目视右脚面；面向东方。 （图—79）

要点：左手接刀把，要满把紧握。右掌击右脚面要准确、干脆，有击响声。

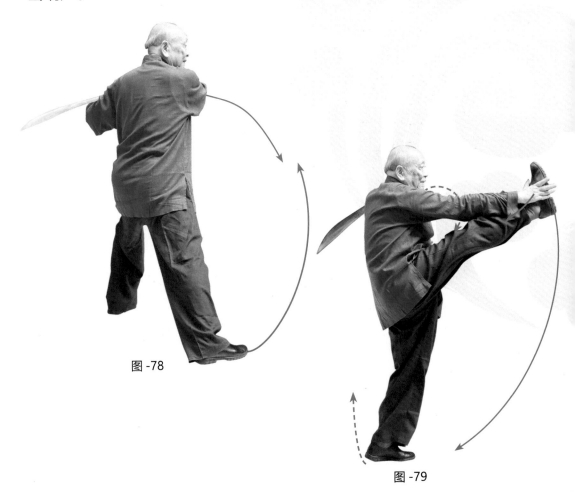

图 -78

图 -79

30. 左弓步打虎势

(1)右脚落于左脚边,屈膝。左脚上抬,置右小腿侧;左手持刀收至右胸前,刀刃朝左前,刀尖朝左。右掌落于体右侧,高与胸平;目视右手。(图—80)

(2)左脚向左后方撤步,左腿屈膝半蹲,右腿伸直成左弓步;左手持刀向下、向左、向上运行,置于左额头前,使刀身斜置身体左侧,肘弯处,刀刃朝左后方,刀尖朝后下方。右掌变拳,向下、向左、向上运行,置于左胸前;目视右前方;面向东北。(图—81)

要点:右脚落地,左脚即换步,不可做成跳步。左、右拳眼相对。

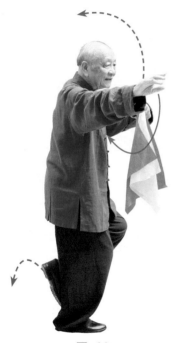

图 -80

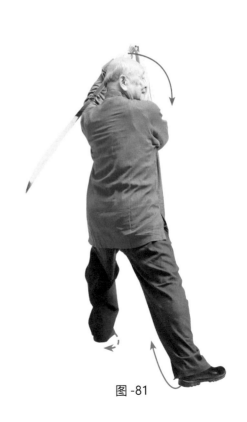

图 -81

31. 右弓步打虎势

(1)左脚尖内扣，膝微屈。右腿屈膝上抬，置左膝旁。身体微左转，左手持刀，仍置左肩侧上。右拳变掌，向上移至左腕下。目视左前方。(图—82)

(2)右脚向右前方落步，右腿屈膝半蹲，成右弓步；左手持刀，向外、向下运行，屈肘，刀身横置于左肘弯处，高与胸平，，刀刃朝上，刀尖朝左前方。右掌向下，经右膝前，向右、向上运行，变拳，架于头右侧上方；目视左前方；面向东南。 (图—83)

要点：左脚尖内扣时，身体微向右转。右脚上抬，不用停顿，随之向右前方落步，成弓步。两拳眼上、下相对。

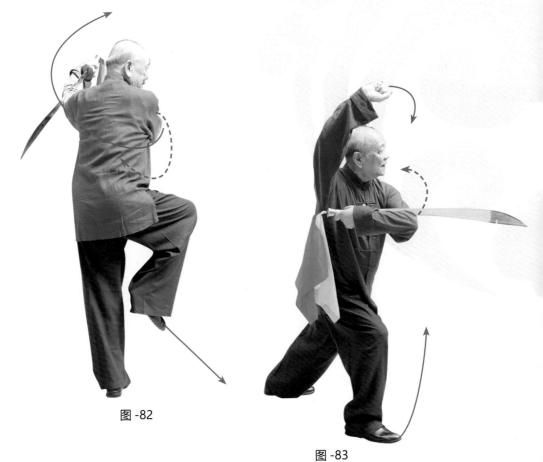

图 -82

图 -83

32. 独立分脚劈掌

(1)重心移至左腿，膝伸直。右腿屈膝上抬，脚置左膝前，成左独立；身体微左转，左手抱刀，移至左肩前，手心朝里，刀刃朝上，刀尖朝左后方。右拳变掌下落置左腕前，掌心朝里，两手交叉于胸前；目视右前方；面向东北。（图—84）

(2)右脚向前上摆起，成"分脚"，脚面高过腰；两手腕内旋，使左手持刀向上、向左、落置身体左前方与肩平，刀背置左臂前上，刀刃朝上，刀尖朝右后。右掌向上、向右，置额头右上方，向右下劈，高与肩平，掌心朝左前，指尖朝右；目视右掌；面向东北。（图—85）

要点："分脚"，右膝不可屈，脚面要平展，力达脚面。右劈掌，力达小指侧缘。

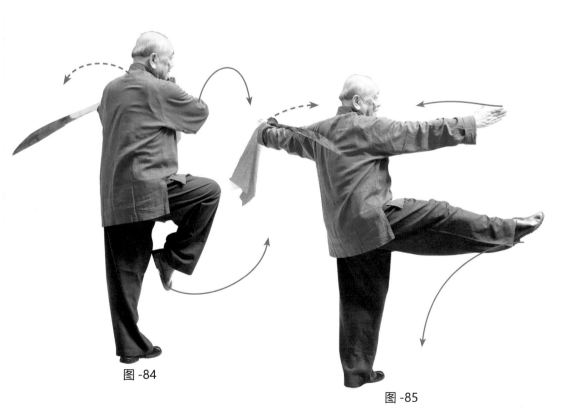

图 -84

图 -85

33. 左独立接劈刀

(1)右腿屈膝收至体前，膝高与腰平，脚面平展；左臂屈肘，刀收至右肩前，刀身横置体左侧，刀刃朝上，刀尖朝左后方。右臂屈肘，右掌收置刀把上；目视右前方。（图—86）

(2)右手换握刀把，右腕内旋，向上、向右、向下运行，平置体右，使刀由后向上、向右前立劈，刀刃朝下，刀尖朝右。左手变掌，上架于左额头前；目视刀尖；面向东北。（图—87）

要点：劈刀前，肘要微屈。劈刀时，肘由屈而伸，力达刀刃前、中部。提膝独立，要保持身体平衡。

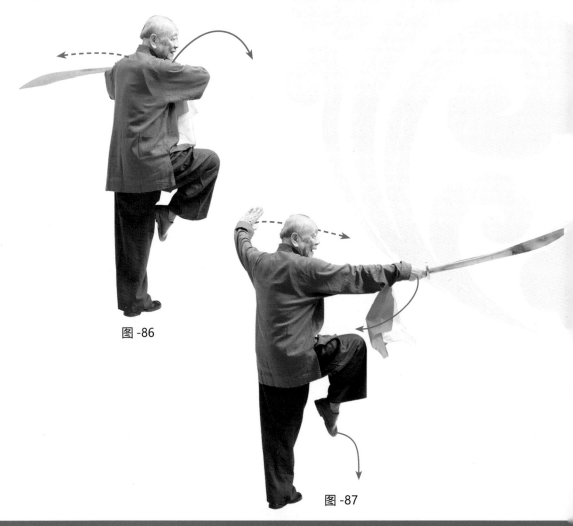

图 -86

图 -87

34. 转身弓步藏刀

(1)右脚向前落步，两腿膝微屈；右腕内旋，收至体前，高与胸平，使刀身横置体左侧，刀刃朝左外，刀尖朝后下方。左掌落于身体左侧；目视右前方。（图—88）

(2)右脚尖外展，左脚上步，身体微右转；右腕外旋，随体转置右肩上，高于头。使刀向右平扫，刀身斜置右肩后，刀刃朝后，刀尖朝左后下方。左掌落至身体左侧，高与腹平；目视前下方；面向西南。（图—89）

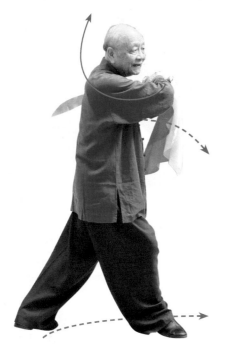

图 -88

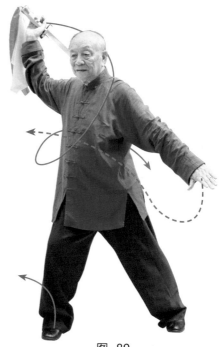

图 -89

(3)重心落于左腿，右脚上抬，随之向右前方落步，右腿屈膝半蹲。左腿伸直，成右弓步；右腕外旋，经头左，向右后运行，置身体右侧后方，高与胯平。使刀背向左肩外裹行，经体前向右、向下方运行，刀身斜置于腰右侧，使刀刃朝下，刀尖朝前下方；左掌经胸右向前推出；目视左掌；面向西北。（图—90）

要点：刀的裹行要贴身，以"裹脑刀"为主线。右脚上提，落步形成右弓步的过程，不能停顿。推掌过程，掌要经胸前推出。弓步、藏刀、推掌等动作要协调一致，一气呵成。

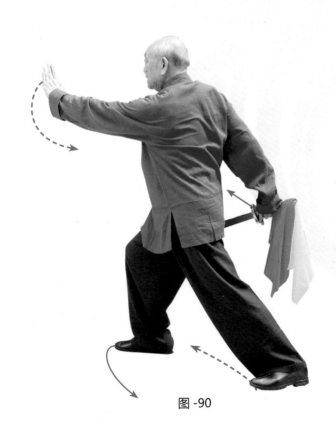

图-90

35. 弓步双手推刀

(1)身体重心微向左移，右脚上抬，向左微移步，膝微屈。左腿屈膝上抬，脚收至右小腿边；右腕内旋，向上，移至右胸前，使刀向前、向左运行，刀身平置胸前，刀刃朝外，刀尖朝左。左掌贴附刀背前部；目视前方；面向西。

(2)左脚前上步，右腿伸直，成左弓步；右手持刀与左掌同时向前平推，刀身横置体前，刀刃朝前，刀尖朝左；目视刀身；面向西方。（图—92）

要点：右脚上抬向左落步，可踏击地面。推刀要力达刀刃。

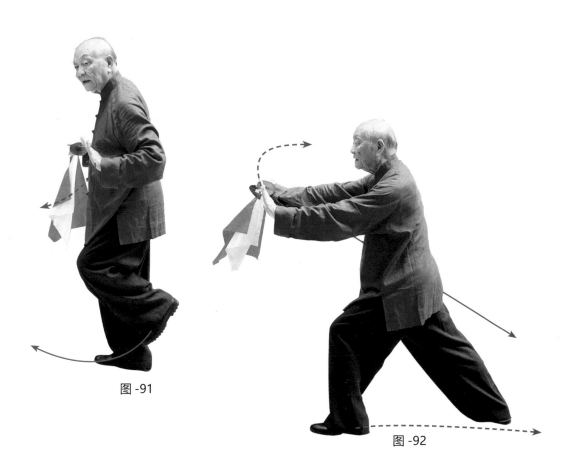

图 -91

图 -92

36. 左插步下削刀

重心移至右腿，左脚向右腿后插步，左腿伸直，脚跟微离地，成叉步；右肘微屈，腕经胸前，随体右转，置右下，高与胯平，使刀向右、向后、向下削击，刀身斜置体右侧，刀刃朝右后，刀尖朝右下方。屈左肘，左掌上摆，置左胸前；目视刀前部；面向北。（图—93）

要点：插步与后下削刀要协调一致。力达刀刃前部。

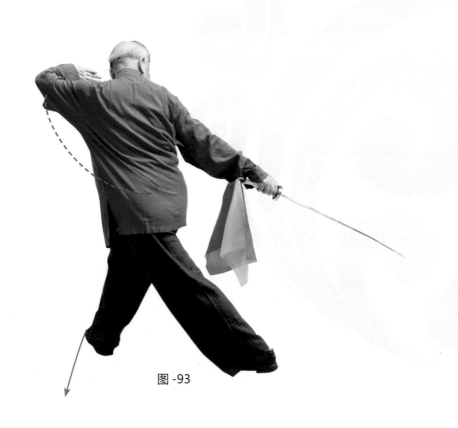

图 -93

37. 缠头左劈右截刀

(1)右脚尖内扣，左脚跟落地。两腿膝微屈；右腕内旋，向左、向上置头左后上方。身体左转，使刀向左、向上、向右肩后缠绕，斜置体后，刀刃向外，刀尖朝左下。左掌落至体左，高与胯平；目视前方；面向南。（图—94）

(2)重心移至左腿，右脚微上步，前掌着地，成右虚步；右腕外旋，向左、向下运行，落至左腰前，手心朝外。使刀由右上向左下劈，刀斜置体左侧，刀刃朝左外，刀尖朝左前方。左掌落置右手腕部；目视刀尖；面向东南。（图—95）

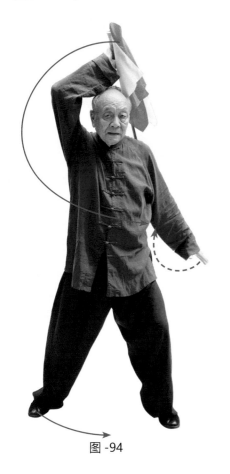

图 -94

图 -95

(3)右脚在左腿前外摆，两腿屈膝交叉；右腕内旋落于体右外侧，掌心朝后，与腰平。使刀向右、向上、向右下截，刀身斜置腿前，刀刃朝前下，刀尖朝左下。左掌仍置右腕上；目视刀前部；面向南方。（图一96）

要点：刀之"缠头"应在身体转动中贴身完成。劈刀时，虚步可微高，截刀交叉步可微低。劈、截刀转换要顺快。劈刀，力达刀刃前部。截刀，力达刀刃中、前部。

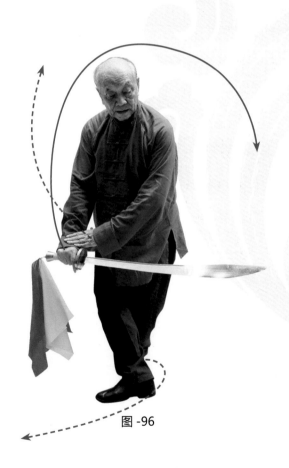

图 -96

38. 回身马步立砍刀

右脚跟内转，左脚经右腿后，向左前上步，两腿屈膝，成马步；右腕内旋向上、向后、向右运行，置体右侧，高与胸平，使刀向上、向右、向下砍击，刀身竖立于身体右侧，刀刃朝身体右侧，刀尖朝上。左掌向左上架，置于头左侧上方；目视刀身；面向西北。（图—97）

要点：左脚经右腿后撤，控制好马步方向。"砍"刀要竖立。力达刀刃之中部。

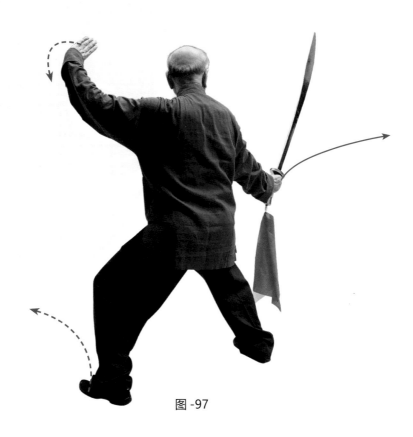

图 -97

39. 右弓步撩刀

(1)重心移至右腿，左脚向左前方上步，两腿膝微屈；右腕内旋向右，下落至腰右外侧，使刀斜置体右侧，刀刃朝右下方，刀尖朝右上方。左掌落至身体左侧，高与胸平；目视左前方。 （图—98）

(2)右脚向右前方上步，屈膝半蹲。左腿伸直，成右弓步；右腕向下、向左、向上运行至右肩前，使刀向下、向上、向前上撩，刀身置体右前方，刀刃朝上，刀尖朝右前方；目视刀尖；面向西南。 （图—99）

要点：刀撩击的路线较长，力达刀前部。刀身随右脚上步。

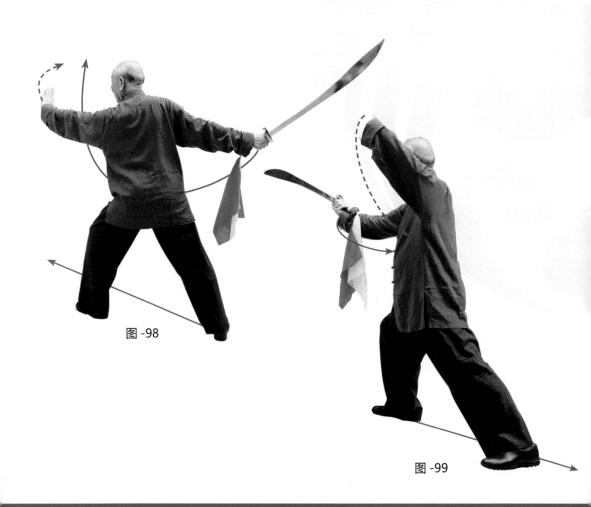

图 -98

图 -99

40. 插步反撩刀

(1)重心移至左腿，右脚向左腿后撤步，两腿膝微屈；右腕内旋，屈肘收至左腰前，手心朝里。使刀向上、向左、向下落，刀身竖立，置身体左肩前，刀刃朝左，刀尖朝上。左掌落至刀把上，手心向里，虎口与右手小指部贴靠，两手握刀把，两虎口朝刀尖方向；目视右前方；面向南。（图－100）

(2)上体微左转，左脚向右后撤步。右腿屈膝，左腿伸直，两腿交叉，成插步；右腕内旋，向右前上运行，至体右侧，肩前，使刀向左、向下、向右上反撩，刀身斜置体前，刀刃朝上，刀尖朝左前下。左手随右腕翻转；目视刀尖；面向西北。（图—101）

要点：两手握刀把，以右手为主。左手随行，可控刀运行的方向。反撩力达刀刃前部，刀尖与胸平。插步时，身体要右转，上身可微前倾。

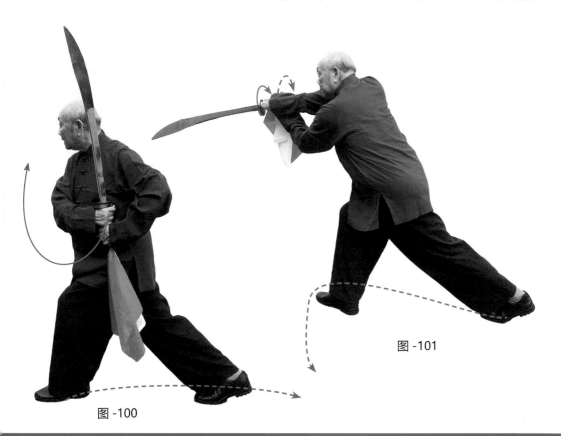

图 -101

图 -100

41. 左横步双手提刀

左脚向前，向左横跨步，重心移至左腿。两腿微屈；右腕外旋，向上收至左肩前，使刀在体前向左、向右翻转，身刀斜置体前，刀刃朝上，刀尖朝右下，高与腹平。左掌仍松握刀把，随右腕旋动；目视刀身；面向西南。图—102)

要点：右腕旋时，手腕翻转向上提刀，力达刀身前部。左手松握右腕，便于控制刀行路线与力点。

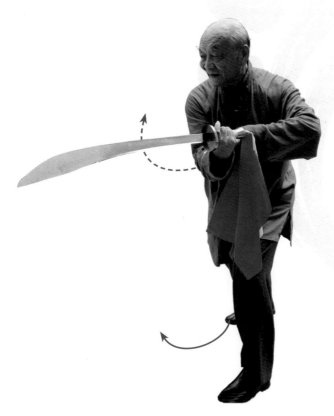

图 -102

42. 右上步双手撩刀

右脚向右上步，重心落右腿，两腿微屈；右腕内旋，向右、向上运行，收至右胸前，使刀向左下、向右上撩，刀身斜置体右前，刀刃朝上，刀尖朝前下，高与胸平。左掌仍松握刀把，随右腕翻转；目视刀身；面向西北方。（图—103）

要点：右腕翻旋时，手腕翻转向上撩刀，力达刀身前刃部。左手松握，便于控制刀行路线与力点。

图 -103

43. 左上步双手提刀

左脚向右前跨步，重心移至左腿，两腿微屈；右腕外旋，收至左肩前，使刀在体前向左、向右提至左腹前，刀刃朝左，刀尖朝前上方。左掌指仍松握刀把，随右腕旋动；目视刀身；面向西南。（图—104）

要点：右腕外旋时，手腕翻转向上提刀，力达刀身前刃部。左掌松握右腕，便于控制刀行路线与力点。

图 -104

44. 右上步双手撩刀

右脚向右前上步，重心移至右腿。两腿微屈；右腕外旋，收至右胸前，使刀在体前向左下、向右上撩，刀身斜置体右前，刀刃朝上，刀尖朝前下。左掌松握刀把，随右腕旋动；目视刀身；面向西北。 （图—105）

要点：右腕旋时，手腕翻转向上撩刀，力达刀身前刃部。左手松握右腕便于控制刀行路线与力点。41 至 44 双手提、撩刀为连续动作，刀运行路线合法则可，不必过于拘泥。

图 -105

45. 左、右上步撩刀

(1)左脚上步，两腿微屈；右腕内旋，向上、向右收至头右侧，使刀向上、向右后方运行，屈肘，刀身斜置体右前，高与头平，刀刃朝上，刀尖朝左前方。左掌附于右腕上；目视左前方。面向西北。（图—106）

(2)右脚上步，屈膝半蹲，成右弓步；右腕向后、向下、向右前行至右肩前，使刀向后、向前下、经体右侧，向右前上撩，刀身斜置右肩前，刀刃朝上，刀尖朝前上，高与头平。左掌向上、置头左前上方；目视刀身前部；面向西南。（图—107）

要点：左、右上步要连贯。撩刀要近身、紧随步行。力达刀刃前部。

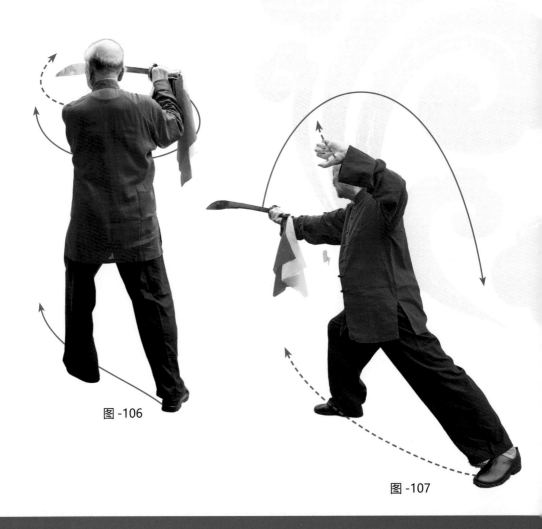

图 -106

图 -107

46. 翻身仆步抡劈刀

左脚上步，左腿屈膝全蹲。身体微右转，右腿伸直，成右仆步；右腕内旋，向上、向右后、向下运行至右膝内侧。身体右翻转，使刀向上、向右后、下方抡劈，刀身斜置右腿内侧，刀刃朝下，刀尖朝右下方；目视刀身前部；面向东北。（图—108）

要点：翻身抡劈刀，力要达刀前刃部。刀身与右腿倾斜角度相同。

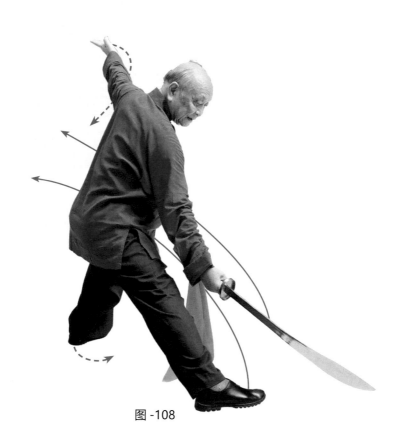

图 -108

47. 回身右蹬踢撩刀

左脚尖外展,左腿伸直。右腿屈膝上抬,随上体左转,向左前上方蹬踢,腿伸直, 脚踝勾紧, 高过腰; 右腕向左、经体前, 向右上运行至胸前, 使刀向左上方撩击, 刀身平置身体前方, 刀刃朝上, 刀尖朝前, 高与胸平。左掌落按右腕; 目视刀刃前部; 面向西北。 (图—109)

要点: 此动稍难, 重心左移, 控制好左腿的稳定性, 随体左转, 右腿屈膝上抬, 随即蹬踢, 动作要连贯。力达右脚后跟。刀撩击时, 力达刀刃前部。

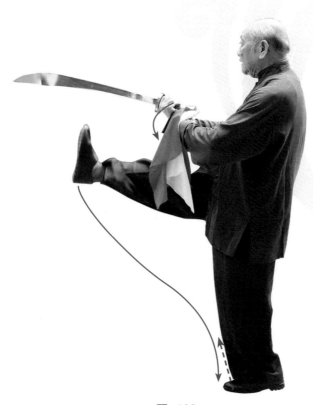

图 -109

48. 跳换步虚步藏刀

(1)左腿蹬地跃起，悬于体侧。右腿收落至左脚侧，膝微屈；右腕外旋，向下、向后运行至胸前，使刀在体右侧向下、向后、向上、向前逆时针绕行，竖置体前，刀刃朝前，刀尖朝上。左手仍附右腕部。（图—110）

(2)右腿屈膝，左脚前落，前脚掌着地，成左虚步；右腕向下、向后运行，置右腰后方。使刀向前、向下、向后拉，斜置身体右侧胯旁，刀刃朝下，刀尖朝前下。左掌向前推出，高与胸平；目视前方；面向西北。（图—111）

要点：此动两脚的重心互变为换跳步，不要高跃。刀在身体右侧逆时针绕行，右手可松握刀柄。

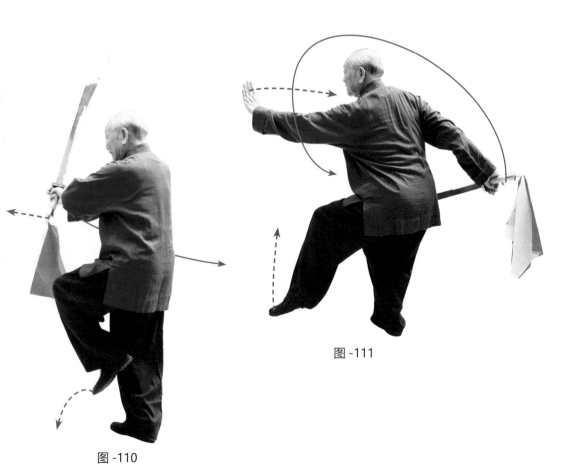

图 -111

图 -110

49. 左弓步缠头砍刀

(1)右腿屈膝。左脚微抬，置右小腿侧；右腕内旋，向上，经头左侧，落至左肩前，使刀向前、向上、向左膝外运行，刀身斜置于身体左侧，刀刃朝左外，刀尖朝左后下。左掌屈肘收至右肩前；目视左前方。（图—112）

(2)左脚向左前落，屈膝悬提。右腿微屈；右腕向上、向右，置头右侧上，使刀背贴靠身体背部缠绕，斜置身后，刀刃朝后，刀尖朝左下。左掌落至左胯侧；目视左前下方。（图—113）

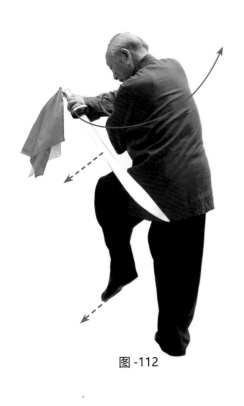

图 -112

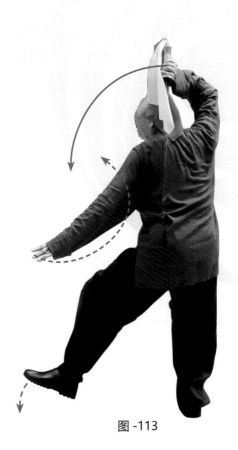

图 -113

(3)左脚落地，左腿屈膝半蹲，右腿伸直，成左弓步；右腕向下落至腹前，使刀绕向右前、向下砍击，刀身斜置体前，刀刃朝前，刀尖朝前上。左掌架于头左外上；目视刀身；面向西北。 （图—114）

要点：刀行贴背缠头。刀砍力达刀刃中部。

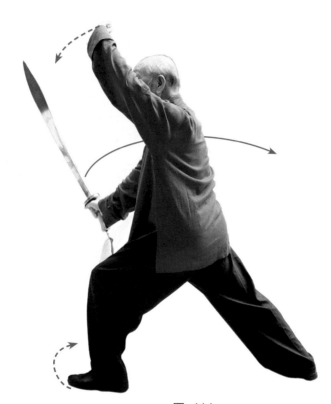

图 -114

50. 裹脑左手抱接刀

(1)左脚尖内扣，重心移向右腿，两腿微屈；右腕外旋，向右、向后运行至于头左上侧，使刀向右平摆，刀身平置，刀刃朝后，刀尖朝右前方。左掌下落，高与胸平；目视刀身。（图—115）

(2) 重心落至左腿。右腿屈膝上抬，脚置左小腿侧；右腕外旋，向上、向右后、向左上行至头左上侧，使刀向右、向体后贴背裹行，刀身斜置左肩背部、刀刃朝左后，刀尖朝左下。左掌收至右胸前；目视左前方；面向东南。（图—116）

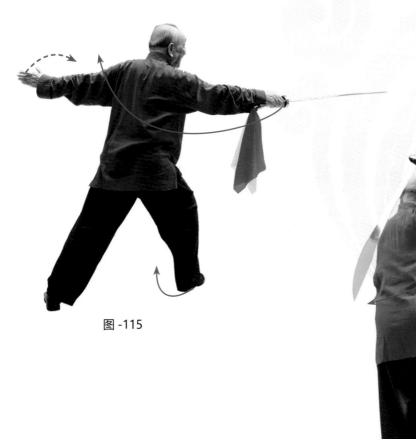

图 -115

图 -116

(3)右腿向右后撤步，屈膝半蹲。左脚尖内扣，左腿伸直，成右弓步；左掌向右、向后运行至右腰侧，掌心向上。右腕外旋，向下、向前、向右后落至右腰侧，使刀向前、向右行，刀把落置左掌上。左手抱接刀，刀身贴靠左小臂，横置腰前，刀刃朝上，刀尖朝右前方。右掌附刀把上；目视刀身；面向南。（图—117）

要点：右后方撤步可稍大些。刀把落在左掌时，右手松握，左手虎口与其余三指抱接，紧握刀把。

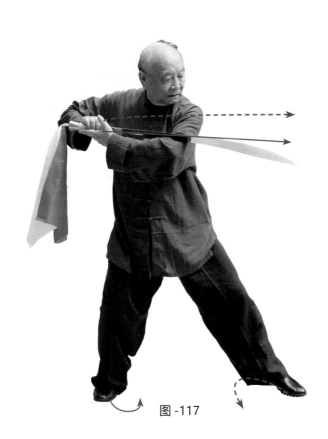

图 -117

51. 虚步双冲

重心仍落右腿，屈膝半蹲。上体左转，左脚微抬，随即脚前掌着地，成左虚步；左手抱刀、右掌变拳。身体左转，同时两手，向前方冲击。两手心相对，拳眼朝上，高与胸平；目视前方；面向东。（图—118）

要点：双冲要使力达右拳拳面与刀把顶端。

图-118

52. 转身平摆

左脚跟外展，落地，两膝微屈。身体右转，两臂随之右摆置体前，两掌心相对，拳眼朝上，高与胸平；目视前方；面向南。（图—119）

要点：两腿微屈。两臂肘微屈。

图 -119

收势

(1)两腿伸直；两臂垂落体两侧。右拳变掌，贴右腿侧。左手抱刀落体侧；目视前方；面向南。（图—120）

(2)左脚向右脚并步，两腿并拢直立。（图—121）

要点：自然直立。两眼平视。

图 -120

图 -121

【專業太極刀劍】

晨練/武術/表演/太極劍

打開淘寶天猫

掃碼進店

手工純銅太極劍

神武合金太極劍

桃木太極劍

平板護手太極劍

手工銅錢太極劍

鏤空太極劍

手工純銅太極劍

神武合金太極劍

劍袋 · 多種顏色、尺寸選擇

銀色八卦圖伸縮劍

銀色花環圖伸縮劍

龍泉寶刀

棕色八卦圖伸縮劍

紅棕色八卦圖伸縮劍

微信掃一掃

進入小程序購買

【武術/表演/比賽/專業太極鞋】

正紅色【升級款】
XF001 正紅

打開淘寶天貓
掃碼進店

微信掃一掃
進入小程序購買

藍色【經典款】
XF8008-2 藍

黃色【經典款】
XF8008-2 黃色

紫色【經典款】
XF8008-2 紫色

正紅色【經典款】
XF8008-2 正紅

黑色【經典款】
XF8008-2 黑

綠色【經典款】
XF8008-2 綠

桔紅色【經典款】
XF8008-2 桔紅

粉色【經典款】
XF8008-2 粉

XF2008B（太極圖）白

XF2008B（太極圖）黑

XF2008-2 白

XF2008-3 黑

5634 白

XF2008-2 黑

【太極羊・專業武術鞋】

兒童款・超纖皮

打開淘寶APP
掃碼進店

XF808-1 銀

XF808-1 白

XF808-1 紅

XF808-1 金

XF808-1 藍

XF808-1 黑

XF808-1 粉

微信掃一掃
進入小程序購買

长袖款

短袖款

【學校學生鞋】

多種款式選擇 · 男女同款

可定制logo

香港及海外掃碼購買

檢測報告 　　　　商標註冊證

打開淘寶天貓APP

掃碼進店

微信掃一掃

進入小程序購買

【專業太極服】

多種款式選擇 · 男女同款

微信掃一掃
進入小程序購買

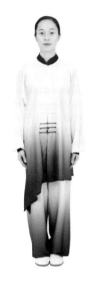

黑白漸變仿綢

淺棕色牛奶絲

白色星光麻

亞麻淺粉中袖

白色星光麻

真絲綢藍白漸變

【太極扇】

武術/廣場舞/表演扇

可訂制LOGO

紅色牡丹

粉色牡丹

黃色牡丹

紫色牡丹

黑色牡丹

藍色牡丹

綠色牡丹

黑色龍鳳

紅色武字

黑色武字

紅色龍鳳

金色龍鳳

純紅色

紅色冷字

紅色功夫扇

紅色太極

打開淘寶天貓APP

掃碼進店

微信掃一掃

進入小程序購買

香港國際武術總會裁判員、教練員培訓班 常年舉辦培訓

　　香港國際武術總會培訓中心是經過香港政府注册、香港國際武術總會認證的培訓部門。爲傳承中華傳統文化、促進武術運動的開展，加强裁判員、教練員隊伍建設，提高武術裁判員、教練員綜合水平，以進一步規範科學訓練爲目的，選拔、培養更多的作風硬、業務精、技術好的裁判員、教練員團隊。特開展常年培訓，報名人數每達到一定數量，即舉辦培訓班。

報名條件：熱愛武術運動，思想作風正派，敬業精神强，有較高的職業道德，男女不限。

培訓内容：1.規則培訓；2.裁判法；3.技術培訓。考核内容：1.理論、規則考試；2.技術考核；3.實際操作和實踐（安排實際比賽實習）。經考核合格者頒發結業證書。培訓考核優秀者，將會録入香港國際武術總會人才庫，有機會代表參加重大武術比賽，并提供宣傳、推廣平臺。

聯系方式

深圳：13143449091（微信同號）

　　　13352912626（微信同號）

香港：0085298500233（微信同號）

國際武術教練證　　國際武術裁判證

微信掃一掃

進入小程序

香港國際武術總會第三期裁判、教練培訓班

打開淘寶APP

掃碼進店

【出版各種書籍】

申請書號>設計排版>印刷出品

>市場推廣

港澳台各大書店銷售

冷先鋒

国际武术大讲堂系列教程之一
《飞云十三刀》

书号：ISBN 978-988-75077-3-4

总编辑：冷先锋

责任编辑：王培锟

责任印制：冷修宁

版面设计：明栩成

香港先锋国际集团 审定

太极羊集团　赞助

香港国际武术总会有限公司 出版

香港联合书刊物流有限公司 发行

代理商：台湾白象文化事业有限公司

香港地址：香港九龙弥敦道 525 -543 号宝宁大厦 C 座 412 室

电话：00852-98500233 \91267932

深圳地址：深圳市罗湖区红岭中路 2018 号建设集团大厦 B 座 20A

电话：0755-25950376\13352912626

台湾地址： 401 台中市东区和平街 228 巷 44 号

电话：04-22208589

印刷：香港嘉越发展有限公司

印次：2020 年 11 月第一次印刷

印数：2000 册

网站：https:// www.taijixf.com　　https://taijiyanghk.com

Email: lengxianfeng@yahoo.com.hk